色铅笔基础技法

综合教程
从入门到精通

灌木文化 编著

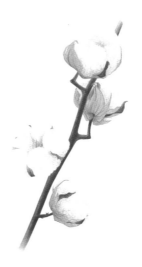

人民邮电出版社

北京

图书在版编目（ＣＩＰ）数据

色铅笔基础技法综合教程 ：从入门到精通 / 灌木文
化编著. -- 北京 ：人民邮电出版社，2024.1
ISBN 978-7-115-62145-0

Ⅰ. ①色… Ⅱ. ①灌… Ⅲ. ①铅笔画－绘画技法－教
材 Ⅳ. ①J214.1

中国国家版本馆CIP数据核字(2023)第119265号

内 容 提 要

　　色铅笔是绘画初学者练习技能所需的最重要的画材之一，初学者在学习铅笔素描后通常直接选用色铅笔练习彩绘。

　　本书是色铅笔绘画入门基础教程，共8章。第1章介绍色铅笔的基础知识。第2章带领读者进行色铅笔线条和笔触练习。第3章讲解色铅笔的上色技法。第4章到第8章讲解丰富多样的案例，包含花卉、草木、食物、萌宠、鸟类五大类。本书讲解全面、练习充分，读者可以通过本书内容掌握色铅笔绘画的基础知识。

　　本书适合对艺术感兴趣的、有绘画学习需求的绘画初学者学习，也适合相关培训机构参考及教学使用。

　◆ 编　　著　灌木文化
　　责任编辑　陈　晨
　　责任印制　周昇亮
　◆ 人民邮电出版社出版发行　　北京市丰台区成寿寺路 11 号
　　邮编　100164　电子邮件　315@ptpress.com.cn
　　网址　https://www.ptpress.com.cn
　　天津市豪迈印务有限公司印刷
　◆ 开本：700×1000　1/16
　　印张：8　　　　　　　　　　2024 年 1 月第 1 版
　　字数：188 千字　　　　　　　2024 年 1 月天津第 1 次印刷

定价：39.80 元

读者服务热线：(010)81055296　印装质量热线：(010)81055316
反盗版热线：(010)81055315
广告经营许可证：京东市监广登字 20170147 号

目录

第 1 章　色铅笔的基础知识

第 2 章　色铅笔的线条与笔触练习

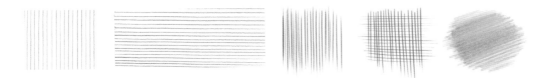

第 3 章　色铅笔的上色技法

第 4 章　花卉篇

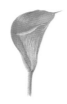
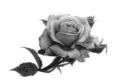
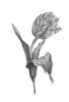
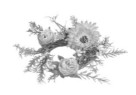

第5章 草木篇

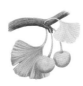

第6章 食物篇

 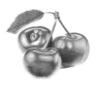

第7章 萌宠篇

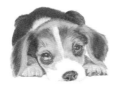 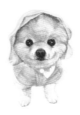 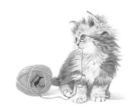

第8章　鸟类篇

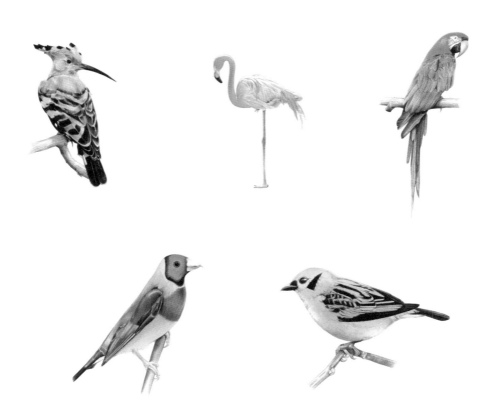

扫码回复【162154】
立刻获取21节精品绘画课

第1章
色铅笔的基础知识

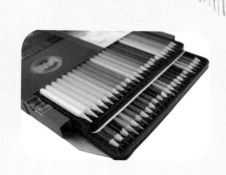

　　我们身边有许许多多美好的事物，需要发现美的眼睛。而我们手中的色铅笔，就是发现美的"眼睛"。哪怕是旧物，在色铅笔下也能变得美妙。现在，就让我们从认识色铅笔开始，走进彩绘的世界吧！

1.1 选择色铅笔

　　色铅笔是一种非常容易掌握的上色工具，颜色丰富、细腻，而且普遍较淡，便于用橡皮擦去，在大多数类型的纸张上都能均匀着色，流畅描绘，且笔芯不易断，非常适合初学者使用。

　　色铅笔比较大众化，是绘画的理想工具之一，特别适合涂鸦。它携带方便，表现手法灵活、简洁，用起来像普通铅笔一样方便。

◎ 不溶性色铅笔

　　不溶性色铅笔的优点是用起来像普通铅笔一样，还可以在画面上表现出笔触。

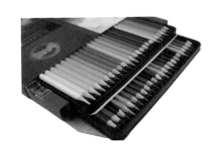

◎ 水溶性色铅笔

　　水溶性色铅笔较常用，它具有溶于水的特点，颜色与水混合可产生浸润感，使用时也可用手指擦抹出柔和的效果。

　　水溶性色铅笔笔芯的质地相对来说比较软。它的使用方法相当简单，就像普通铅笔一样。特殊之处是，涂色后用蘸水的水溶性色铅笔或笔刷在上面涂抹，颜料就会晕染开。如果用水溶性色铅笔的笔部直接蘸水画，可以画出很利落的线条，还可以在画纸上自由混色，这是水溶性色铅笔最大的魅力之一。用蘸水的水溶性色铅笔涂抹画面上的颜色时，颜色会互相混合，能表现出绘者想表现的效果，创造出独特的绘图风格。

水溶性色铅笔蘸水后

2.1 绘画中的基本排线形式

在对物体进行刻画时，不同的排线形式可以表现出不同的画面效果。

◎ 单一排线形式

单一的排线根据物体的结构走向，并按照一定的规律向一个方向进行，可以更好地表现物体的形状和质感。

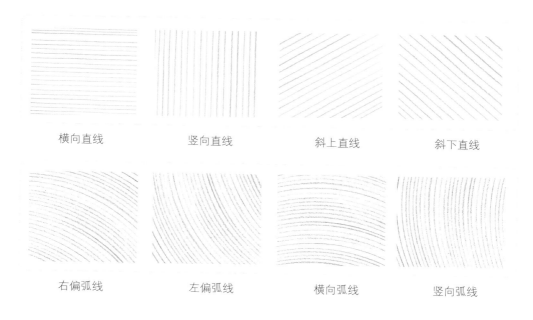

横向直线　　　　　竖向直线　　　　　斜上直线　　　　　斜下直线

右偏弧线　　　　　左偏弧线　　　　　横向弧线　　　　　竖向弧线

◎ 疏密排线形式

线条通过疏密不同的排列，可使颜色深浅产生不同的变化。密集的线条使得颜色不断加深，稀疏的线条使得颜色不断变浅。运用线条的这一特性进行上色，可以增强画面颜色的层次感。

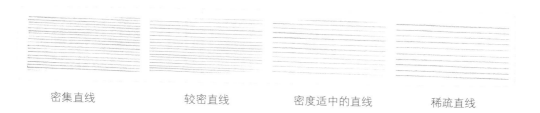

密集直线　　　　　较密直线　　　　　密度适中的直线　　　　　稀疏直线

2.2 绘画中的笔触应用

◎ 单一方向线条笔触

下面是我们常见的单一方向线条笔触的效果，在绘制的过程中，我们可以灵活应用这些笔触。

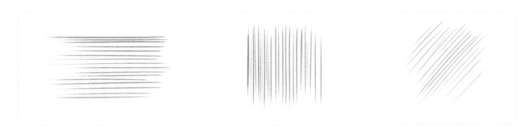

◎ 单一方向线条笔触的应用

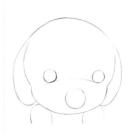 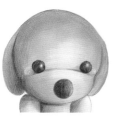 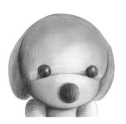 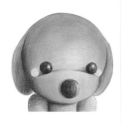

01. 用铅笔绘制出玩具狗的结构，画出它的轮廓，注意轮廓要绘制准确。

02. 用褐色画出玩具狗的底色，注意颜色要均匀。颜色的添加使玩具狗有了生命力。

03. 用深褐绘制出玩具狗的暗部，表现出它的立体感。

04. 用红橙和浅黄绘制出玩具狗的亮部，注意受光方向要保持一致。用粉红画出玩具狗的可爱脸蛋。

◎ 交叉方向线条笔触

下面是我们常见的交叉方向线条笔触的效果，在绘制的过程中第一种比较少用（用来画一些衣服上的格子图案），其他两种常用来上色。

◎ 交叉方向线条笔触的应用

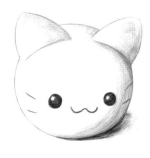
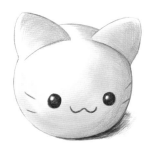

01. 用铅笔绘制出玩具猫头的轮廓，表现出猫头大概的明暗关系和受光方向。在色铅笔绘画中也可以用到素描的明暗关系。

02. 用土黄绘制出猫头的底色，注意颜色要均匀。

03. 用黄褐绘制出猫头的暗部，表现它的立体感。

04. 用浅黄绘制出猫头的亮部，表现光照效果。

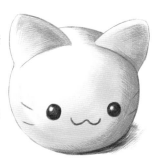
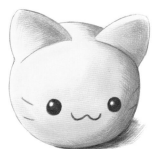

◎ 其他常见笔触

下面是我们常见的其他笔触的效果，在绘制的过程中，前 3 种可用于表现一些纹理或图案，其他两种常用于上色。

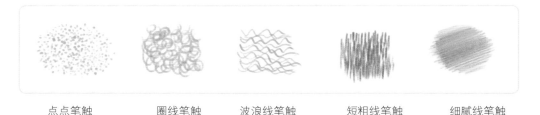

| 点点笔触 | 圈线笔触 | 波浪线笔触 | 短粗线笔触 | 细腻线笔触 |

◎ 其他常见笔触的应用

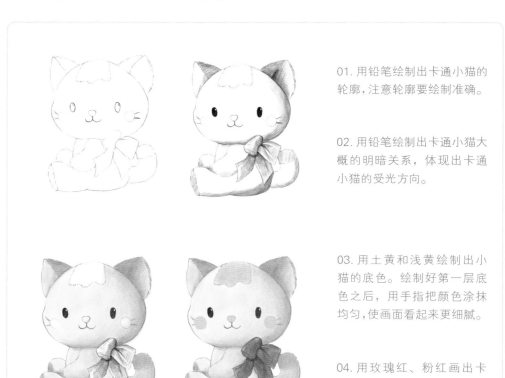

01. 用铅笔绘制出卡通小猫的轮廓，注意轮廓要绘制准确。

02. 用铅笔绘制出卡通小猫大概的明暗关系，体现出卡通小猫的受光方向。

03. 用土黄和浅黄绘制出小猫的底色。绘制好第一层底色之后，用手指把颜色涂抹均匀，使画面看起来更细腻。

04. 用玫瑰红、粉红画出卡通小猫的蝴蝶结和头部，注意颜色要均匀。

旋转笔尖，画出卷曲线条。
圈线笔触可粗可细，描绘出
的效果略有不同。

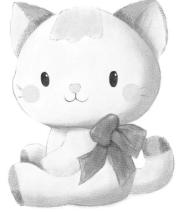

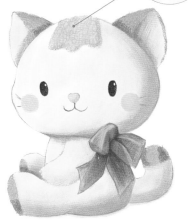

05. 在卡通小猫耳朵、尾巴尖部以及脚
掌的部分，用红橙和黄褐的圈线笔触绘
制出纹理。

06. 用桃红为卡通小猫头顶画出
圈线装饰。

我们可以根据自己的喜好给
蝴蝶结添加一些点缀效果或变换
颜色。如圆点装饰，圆点的颜色
是根据物体的明暗关系变化的，
绘制时要注意。注意圆点位置不
同，颜色的深浅也不一样。

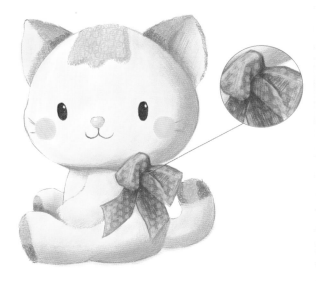

07. 用紫粉为蝴蝶结画上圆点装饰。

第 3 章
色铅笔的上色技法

色铅笔的颜色非常丰富，不同颜色可以画出不同感觉和不同风格的画面。许多颜色的名字都来源于自然世界。通过不同的技法对物体进行上色，可以得到不同的绘画效果。

3.1 色卡

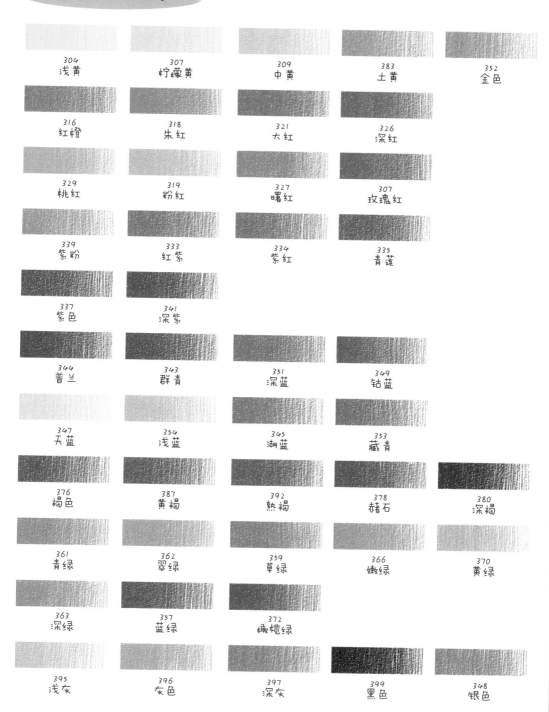

304 浅黄
307 柠檬黄
309 中黄
383 土黄
352 金色

316 红橙
318 朱红
321 大红
326 深红

329 桃红
319 粉红
327 曙红
307 玫瑰红

339 紫粉
333 红紫
334 紫红
335 青莲

337 紫色
341 深紫

344 普兰
343 群青
351 深蓝
349 钴蓝

347 天蓝
354 浅蓝
345 湖蓝
353 藏青

376 褐色
387 黄褐
392 熟褐
378 赭石
380 深褐

361 青绿
362 翠绿
359 草绿
366 嫩绿
370 黄绿

363 深绿
357 蓝绿
372 橄榄绿

395 浅灰
396 灰色
397 深灰
399 黑色
348 银色

3.2 色铅笔的叠色

两种颜色叠色后，出现了新的颜色。

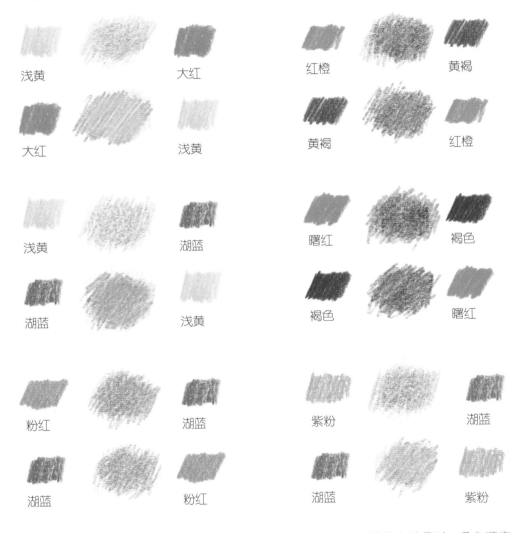

浅黄　　　　大红　　　　　　红橙　　　　黄褐

大红　　　　浅黄　　　　　　黄褐　　　　红橙

浅黄　　　　湖蓝　　　　　　曙红　　　　褐色

湖蓝　　　　浅黄　　　　　　褐色　　　　曙红

粉红　　　　湖蓝　　　　　　紫粉　　　　湖蓝

湖蓝　　　　粉红　　　　　　湖蓝　　　　紫粉

　　　利用色铅笔进行叠色，可以创造出许多不一样的颜色。当两种颜色重叠时，叠色顺序不同，也会影响颜色的变化。

　　　开始叠色的时候不要太用力，先轻轻地上一层，再上第二层，这样的叠色比较柔和、漂亮。

　　　若想多叠加几层颜色，可在草稿纸上先试验几次，因为有些颜色交叠在一起，会呈现混浊的状态。想要用色铅笔进行多重叠色，要有多次试验的精神。

3.3 上色技法

　　使用不同的技法对物体进行上色，会得到不同的绘画效果。上色要细腻，用笔要轻柔，线条要一层层地铺到物体上。颜色稍重的地方，可以叠加多种颜色。

◎ 平涂

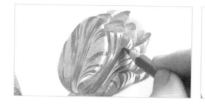 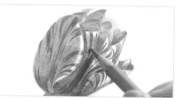

　　平涂是与排线结合使用的一种上色技法。
　　以整体线条的形式进行有序的色块涂抹，便于颜色的整体组织。

◎ 渐变

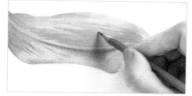 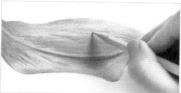

　　画出基底颜色。
　　添加另外的颜色，使其渐渐向已有颜色过渡。

◎ 融合

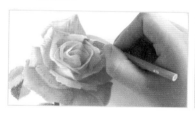 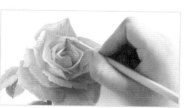

　　以一定的比例将两种颜色融合，可以增加颜色的多样性。
　　融合后的颜色会产生变化，使画面明亮而有层次。

◎ 加重

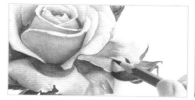 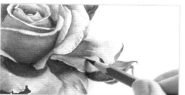

　　一种颜色也可以进行反复叠加，即加重。
　　颜色的加深可以加强绘画对象整体造型的立体感。

第 4 章
花卉篇

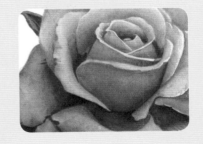

　　有一种"美景"由花儿构成，花儿或含苞待放、或花团锦簇，一幅幅精美的花卉画面会在你的画笔下呈现。

337 366

01 先用紫色、嫩绿画出紫玫瑰的大致轮廓，确定紫玫瑰的大小和空间关系。

319 337 372

02 接着使用粉红铺设一层底色，花瓣阴影处用紫色进行绘制，用橄榄绿绘制叶片、枝干的颜色。

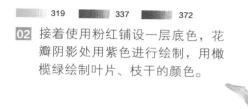

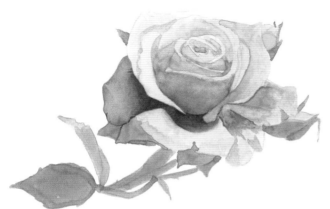

337 341

03 从右方的花瓣开始绘制，加深花瓣下方暗部的颜色，亮部用深紫色进行表现。

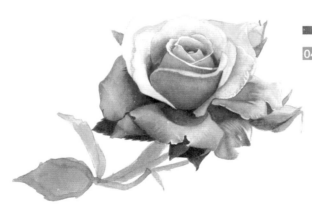

337　　341　　359　　372

04 在第03步的基础上进行塑造，花瓣呈散开的状态，花瓣的边缘弯曲且有破损，应细心地处理好这些细节。

319　　337　　341

05 根据花瓣之间层层包裹的空间关系，着重塑造出花瓣的暗部细节，加深花瓣的阴影颜色，提升花瓣的亮部，同时花瓣的边缘需做留白处理。塑造花心时，注意花心微微张开了一个小口，且附近花瓣的边缘微卷，微卷之处加深轮廓，边缘留白会使画面层次更加丰富。

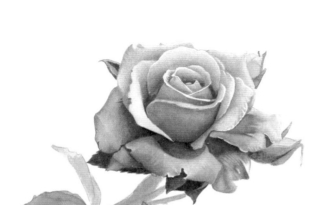

319　　337　　341

06 继续塑造花心四周的花瓣。由于花瓣的颜色都比较相似，塑造时可以根据花瓣的虚实、明暗进行表现。

319 337 341

07 刻画最后方的花瓣时，不用绘制得
那么详细，重点突出前方的花瓣，
但也不能太简约。

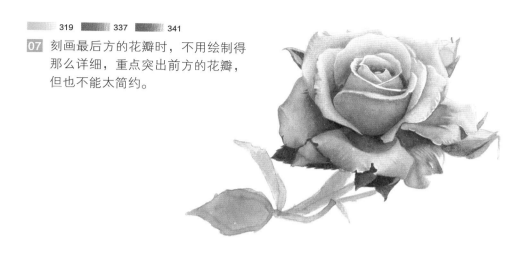

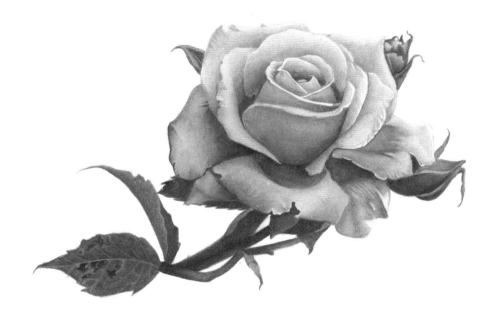

319 327 366 370
359 372 380

08 使用曙红、深褐绘制上图右方的花骨朵儿，根据花骨朵儿的形体
结构进行线条的排列。塑造叶片时，可以根据叶脉的走向进行
刻画，叶脉的细节不可忽视，需要着重进行表现，使叶片更加真
实。枝干因受花朵和叶片的遮挡，色调偏重，使用橄榄绿反复叠
色，直到得到想要的颜色，最后完善画面。

4.3 郁金香

郁金香的花朵红黄相间、婀娜多姿、造型奇特，给人一种含蓄的美。郁金香大大的叶片有的垂下，有的亭亭而立，真是美不胜收呀！郁金香叶片的纹路比较清晰。绘制郁金香时，根据叶脉的走向塑造叶片，同时掌握好花朵颜色的变化特征。

309 中黄		372 橄榄绿	
370 黄绿		321 大红	
366 嫩绿		316 红橙	
339 草绿		319 粉红	
345 湖蓝			

要点解析

郁金香的花朵颜色艳丽、丰富，花瓣上的图案由下向上呈聚拢状分布。绘制花瓣的细节时，要根据花瓣的生长方向进行。郁金香的花瓣包裹严密，需区分刻画不同花瓣的纹路细节。

郁金香的叶片大而油亮，叶片边缘卷曲，叶脉清晰且呈纵向分布。叶片卷曲的转折处结构复杂，要着重刻画。叶片上有两滴晶莹剔透的露珠，要着重塑造露珠的具体形态，并根据叶片的固有色加强露珠的立体感。

▬▬	380
▬▬	309
▬▬	366
▬▬	319

01 用深褐、中黄、嫩绿、粉红勾画出花环的大致外轮廓。

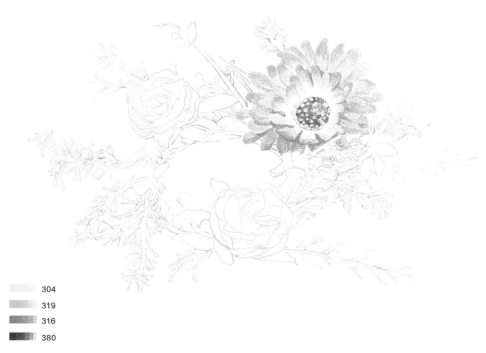

▬▬	304
▬▬	319
▬▬	316
▬▬	380

02 使用粉红铺设菊花的底色，用红橙强调边缘处，花蕊用深褐和浅黄进行绘制。

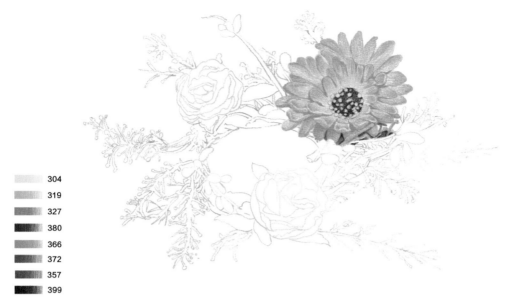

	304
	319
	327
	380
	366
	372
	357
	399

03 叠加菊花的颜色。花瓣之间依次排列，围成一个圆形。花瓣的顶部颜色偏深，靠近花蕊处颜色偏浅。用嫩绿绘制菊花下面的嫩叶片，再用蓝绿平涂叶子的暗部后叠加一层橄榄绿。用适量黑色勾画更深的暗部边缘。

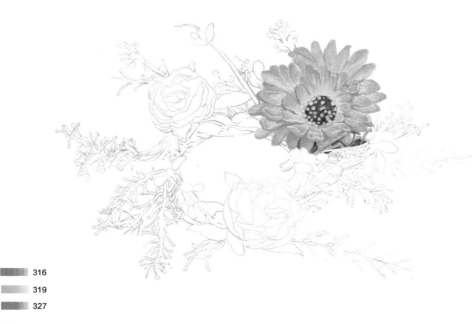

	316
	319
	327

04 进一步塑造菊花。菊花大体分为两层，里面一层应塑造得比较仔细，花瓣的纹路使用曙红的调子进行绘制。

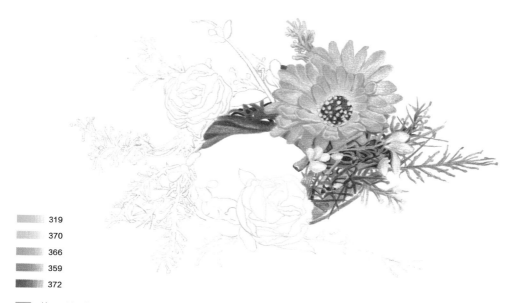

	319
	370
	366
	359
	372

05 花环的叶片、枝干比较丰富，同时穿插关系比较复杂、多变，塑造时要极具耐心，并区分同色系不同的明暗关系。再画菊花下面的两组花苞，先用黄绿涂出暗部底色，亮部留白，再用粉红丰富花苞颜色。

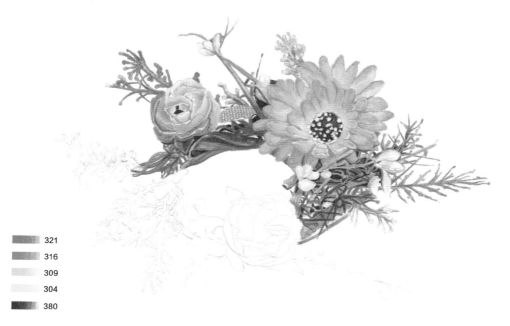

	321
	316
	309
	304
	380

06 绘制左上方的花朵、叶片和枝干。花朵根据花瓣之间的层次关系进行刻画；叶片和枝干比较多，根据每片叶片和每根枝干的明暗关系进行刻画，因为它们同为绿色调，所以要区分开颜色的调子。

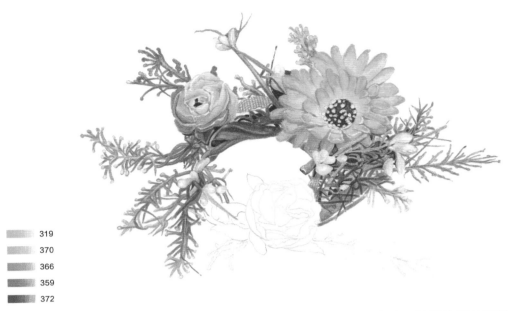

	319
	370
	366
	359
	372

07 向下进行刻画。枝干细长、圆润，顶部的颜色要比底部的颜色浅。枝干的颜色都很相近，要抓住每根枝干的特征进行塑造。同时刻画小的粉色花苞。花苞的颜色比较浅，暗部叠加粉红，亮部轻轻铺上一层调子即可，受光处直接留白处理。同时，注意花苞之间的颜色差异。

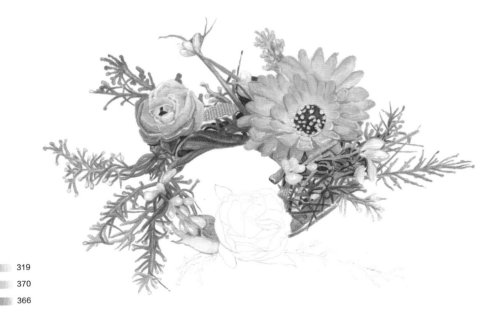

	319
	370
	366

08 接着上一步进行塑造。枝杈比较多，颜色有所不同，在涂抹时应更换不同颜色的色铅笔。

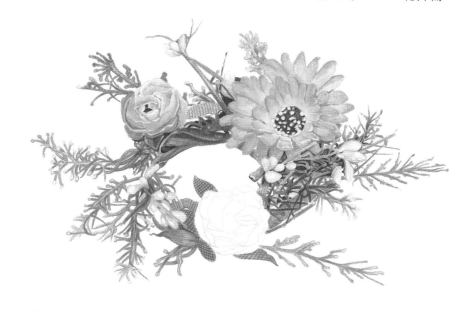

- 370
- 366
- 359
- 372

09 画出花环中下方的叶片与枝干。叶片与枝干相互缠绕，花环中的穿插关系比较复杂，要找准每个对象的形状进行塑造。

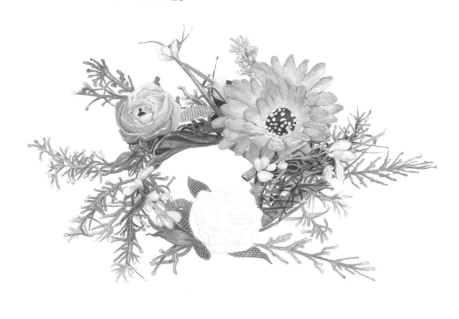

- 370
- 366
- 359
- 372

10 继续塑造叶片。花朵下方的叶片纹路与其他叶片纹路不同，呈十字交叉的形状。加深交叉的线条，交叉线条的中间直接留白，同时区分相同类型叶片的色调。由于叶片和枝干多且相互遮挡，可以从叶片和枝干的亮面、灰面、暗面入手，简单几步就可以使叶片和枝干更加立体。

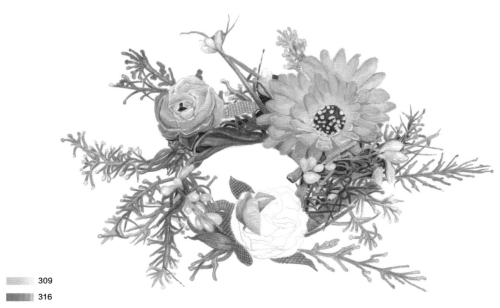

| | 309 |
| | 316 |

11 用中黄画出下方花朵的亮部，同时使用红橙表现花朵的暗部。

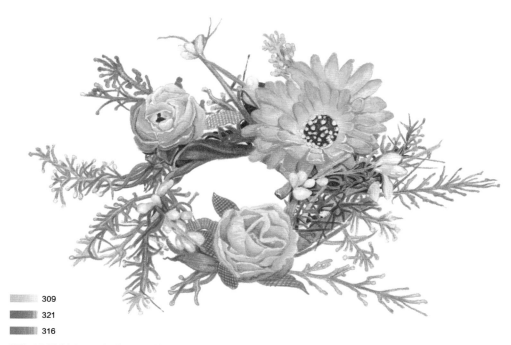

	309
	321
	316

12 继续绘制下方花朵。花朵的转折面比较丰富，根据这一特征进行深入的塑造，加深花朵下方的阴影，使花朵更加立体且具有层次感。最后统一画面中的色调，更加凸显出花环的立体感。

我们可以应用圈线笔触绘
制棉絮，这样可以更好地
表现出棉絮的柔软质感。

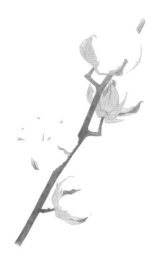

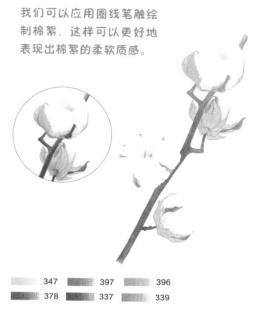

	347	397	396
	378	337	339

383

05 用土黄画出上面两个棉絮的枯叶颜色。

06 棉絮是白色的，但在光影的影响下出现了明暗变化，用天蓝、灰色、深灰画出白色棉絮的暗部。用赭石、紫色画出枝干的暗部用圈线笔触，换深灰和紫粉叠色画出棉花的暗部。

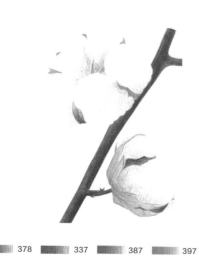

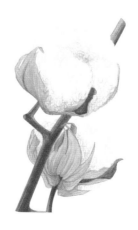

	378	337	387	397
	339			

307

07 每朵棉花的角度都是不一样的，绘制时要注意暗部的方向。下面的两朵棉花也用同样的方法绘制。

08 棉花的受光面是一致的，但它们各自的受光方向是不同的。棉絮的受光面选取柠檬黄绘制，同样使用圈线笔触。

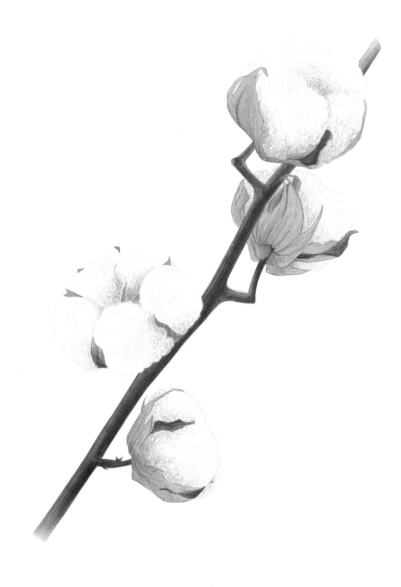

307

09 下面的两朵棉花也用同样的方法绘
制，用柠檬黄画出受光面。

5.3 芭蕉

芭蕉是东亚热带、亚热带常见的一种植物，有宽大的叶片。绘制时，要注意叶片上的纹路，这样才能将芭蕉绘制得更形象。

370 黄绿	383 土黄
366 嫩绿	309 中黄
359 草绿	304 浅黄
399 黑色	372 橄榄绿
380 深褐	357 蓝绿
387 黄褐	

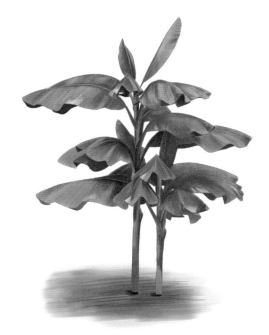

要点解析

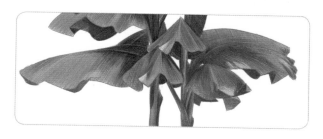

芭蕉树叶片宽大，呈长圆形，有光泽。中间有一条粗壮的叶脉支撑整片叶片。一片硕大的叶片，其颜色会有丰富变化，如叶片边缘可能发黄或发黑。

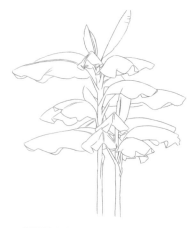

■■■ 372

■■■ 372

■■■ 372

01 确定芭蕉树的大概
形状。

02 画出每个部分的大致
轮廓。

03 完整地绘制芭蕉树，擦
掉多余的线条。

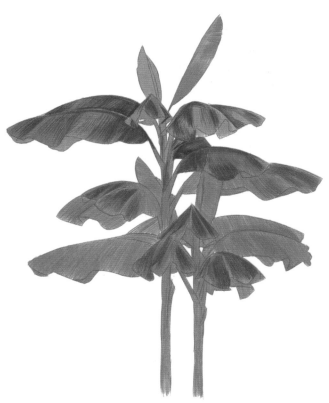

■■■ 366 　■■■ 359

04 芭蕉树的底色使用嫩绿，
从叶脉处向叶片边缘排
线，线条要整齐、细腻，
表现出叶片上叶脉的一丝
一丝的质感，然后在转折
处叠加草绿。

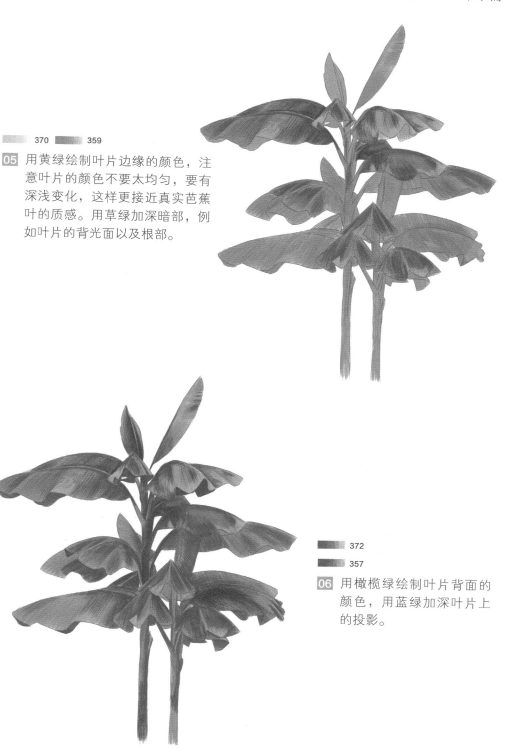

370 359

05 用黄绿绘制叶片边缘的颜色，注意叶片的颜色不要太均匀，要有深浅变化，这样更接近真实芭蕉叶的质感。用草绿加深暗部，例如叶片的背光面以及根部。

372

357

06 用橄榄绿绘制叶片背面的颜色，用蓝绿加深叶片上的投影。

损坏的叶片先用黄褐浅上一层颜色，再用深褐加深。

359

399

380

387

383

309

07 用草绿叠加黑色给叶片的背面阴影处加深，用黄褐、深褐、中黄和土黄绘制叶片已经枯黄的边缘。

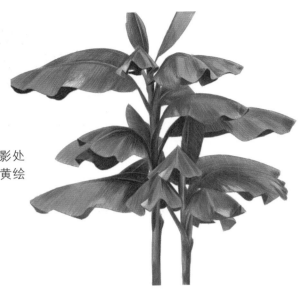

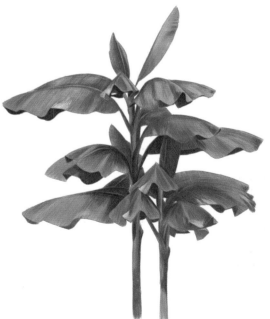

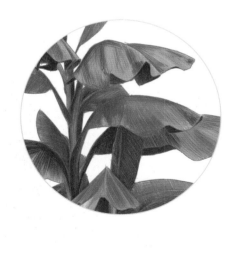

304 370

08 叶片亮面用浅黄、黄绿和白色色粉来强调。

亮部往往是比较突出的地方。对亮部的刻画增强了叶片的立体感，丰富了叶片的光影变化，尤其在芭蕉叶这种巨大叶片上表现得更加明显。

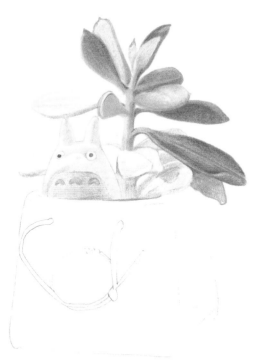

359　　366

05 绘制右下方叶片时，注意叶片的尖部微翻卷，将翻卷的边缘留白，可以使画面更有层次感，同时叶脉的线条要顺着叶片的方向进行勾画。

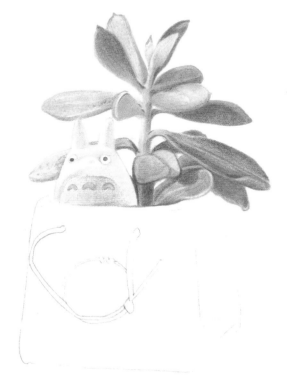

347　　359　　366

06 绘制后方及下方叶片时，注意叶片被遮挡了一部分，要强化叶片处的阴影，表现出叶片的虚实变化。

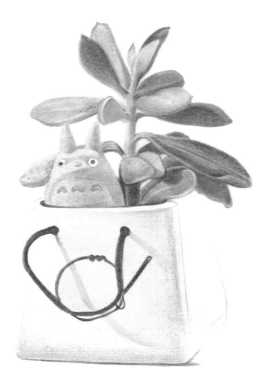

	347		337
	354		380
	309		316

07 刻画陶瓷花盆时，使用浅蓝平铺花盆的正面，花盆的底部用中黄进行绘制，转折处在天蓝的基础上添加紫色，使画面更具有层次感。用深褐叠加红橙画出花盆上的提手。

	347		354

08 细致观察花盆的右侧，有明显凹陷，加深凹陷处底部的暗部颜色，塑造出底部的褶皱转折面，体现花盆向里凹陷的形态。

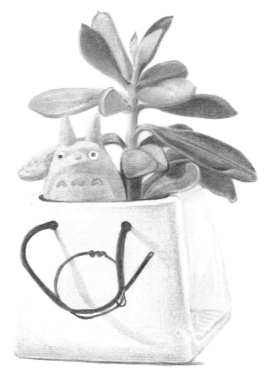

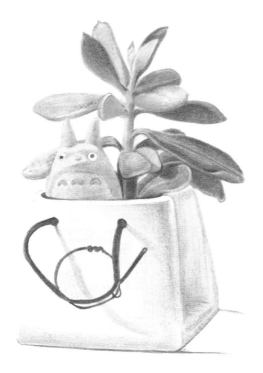

347　337　354

09 在第08步的基础上继续塑造。添加紫色反光，使画面更具有层次感，从而表现出陶瓷花盆晶莹通透的立体感。

397

10 用深灰塑造摆放面上的阴影。阴影的塑造是不可忽略的，根据阴影的形状，由暗向亮地进行塑造，最后微调画面。

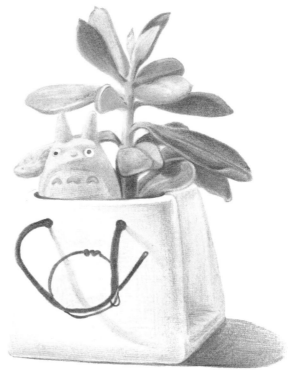

第6章
食物篇

　　生活中有无数美食，这些美食精致、漂亮、可口。如今，美食不仅能填饱我们的肚子，品尝美食的过程更是视觉和味觉的双重享受。大胆地画出你喜欢的美食让我们一起回忆那些美好的食物，一起描绘让人垂涎欲滴的美食吧！

6.2 樱桃

　　圆嘟嘟的樱桃散发着迷人的香气。樱桃外表色泽鲜艳、晶莹美丽，微卷的叶片更加体现出樱桃的新鲜程度。樱桃不仅味道香甜可口，而且有着像刚出生的婴儿皮肤一样光滑的表面，让人忍不住想要品尝。塑造樱桃时，要体现出樱桃圆润、光滑的质感。

329 桃红		309 中黄	
307 玫瑰红		383 土黄	
392 熟褐		370 黄绿	
321 大红		366 嫩绿	
326 深红		372 橄榄绿	
		380 深褐	

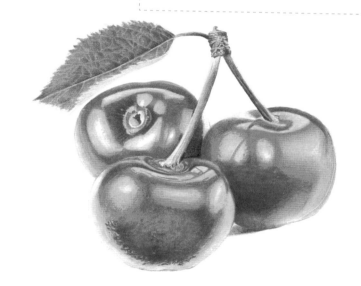

要点解析

　　樱桃颗粒饱满，表面光滑，颜色鲜艳。亮部要做留白处理，体现出樱桃饱满、光滑的质感，绘画时需注意樱桃从亮面到暗面颜色要过渡自然。

　　樱桃叶片的边缘呈齿轮状，叶面凹凸不平，叶脉错综复杂。绘画时要准确绘制叶片形状，用叶片上颜色的变化来体现叶脉的走向。

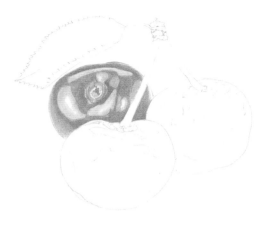

380　　366

01 使用深褐画出樱桃的轮廓，确定樱桃在画面中的位置以及大小。

329

02 从左上方樱桃开始铺设颜色。樱桃表面比较光滑，注意留出高光和反光。

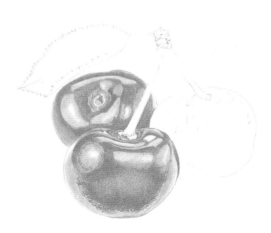

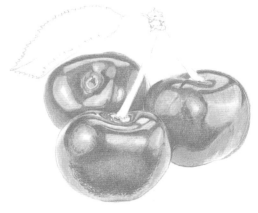

307　　329

03 在第02步的基础上继续为前方樱桃添加颜色，准确地找出樱桃的明暗交界线，简单 地塑造出樱桃的固有色。

307　　329

04 绘制右方樱桃。3颗樱桃之间彼此紧挨，要区分开颜色的变化。

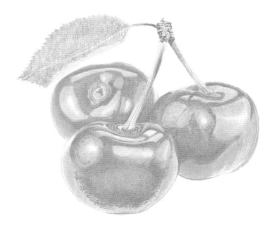

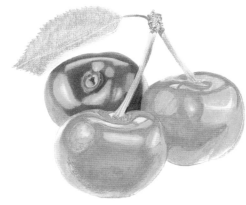

309　　　370　　　383　　　392

05 使用土黄给叶片上底色，叶片边缘需要耐心绘制，叶柄处用黄绿进行铺设，同时处理好叶柄顶部的细节。

321　　　326

06 深入塑造左上方的樱桃，在樱桃的暗部反复叠加深红，樱桃顶部向里凹陷的部分加重笔触。

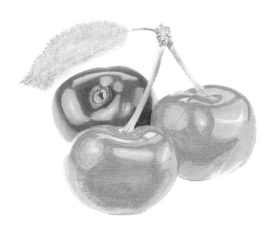

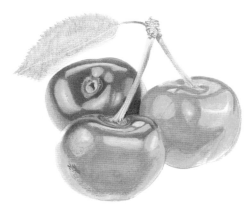

326　　　392

07 继续用深红细化左上樱桃顶部的明暗交界线。根据樱桃圆圆的外形进行线条的排放，进一步体现出亮面与暗面的差异。用熟褐沿着明暗交界线向亮部方向轻轻涂色，形成自然的过渡。

326

08 绘制前方的樱桃。樱桃的明暗界线清晰，明暗界线下方色调偏浅，主要塑造出樱桃的立体感，注意对表皮光泽感的体现。

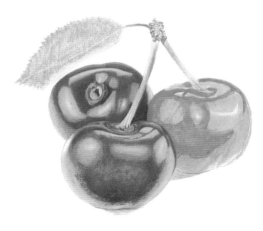

 326 307

09 用深红和玫瑰红继续塑造最前方的樱桃。

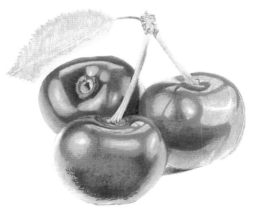 321

10 用大红对右方樱桃进行深入塑造，在高光和反光处留白，使樱桃更具有光泽感。

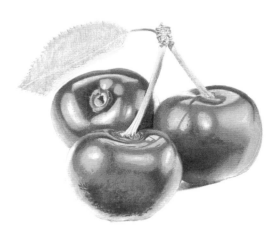 329 326 321

11 进一步刻画樱桃的亮面，光线从右侧照射，使用桃红对亮面进行细节处理。

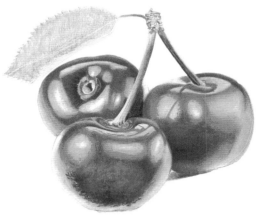 370 366 372

12 樱桃的叶柄暗部使用橄榄绿进行塑造，亮部用黄绿铺设即可，颜色过渡要均匀，凸显叶柄的立体感。

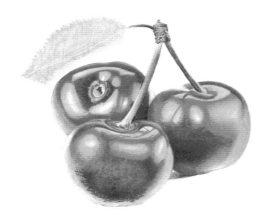

392 326 383

13 使用熟褐刻画樱桃顶端的暗部，同时使用深红塑造出顶端的亮面，颜色过渡要柔和、自然。接下来绘制叶柄，先用土黄涂一层底色，再用熟褐画出叶柄上一圈圈的纹路。

370 366 372

14 叶片的纹路比较清晰，细小的纹路要表现清楚，这样可以增强叶片的质感。叶片边缘需要耐心刻画，这样画面会更加精致。

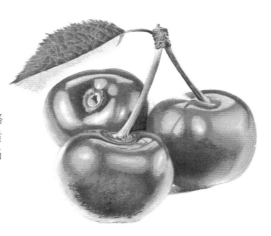

370 366 372

15 下方翻卷的叶片使用黄绿进行塑造，涂抹时颜色不要过深，要一点点地涂。最后调整3颗樱桃的色调，完善整幅画。

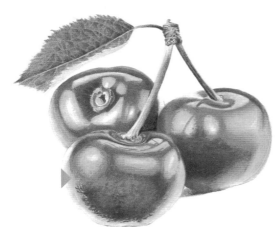

6.3 甜点

五颜六色的甜点不仅在颜色上满足了人们的视觉感受，更在味觉上挑逗着人们的神经，铺满了甜点的香软的奶油蛋糕更想让人们想吃上一口，让人感觉世界是如此的美好、甜蜜。绘制时，应把握好甜点之间的空间透视关系，把握好纸杯褶皱处的纹路。

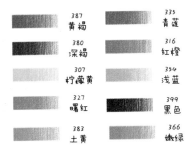

387 黄褐	335 青莲
380 深褐	316 红橙
307 柠檬黄	354 浅蓝
327 曙红	399 黑色
383 土黄	366 嫩绿

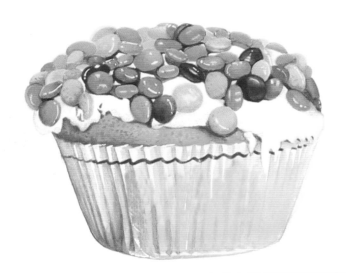

要点解析

铺在奶油上的甜点颜色丰富且鲜艳，表面光滑。奶油和甜点的高光部分都留白，体现光滑质感。奶油的白色与甜点的彩色对比强烈，可以增强画面冲击感。

蛋糕纸托包裹着蛋糕，纸托的褶皱繁多，呈半透明状，在绘制时，亮部留白。纸托整体偏黄色，注意体现出纸托的半透明质感及褶皱的立体感。

| | 307 | | 387 |
| | 354 | | 327 |

01 勾画出甜点的大致轮廓，甜点多而颜色丰富，注意甜点之间的透视关系。

| | 316 | | 354 |
| | 327 | | 335 |

02 从顶部甜点开始刻画，简单铺设出甜点的底色，受光处做留白处理。

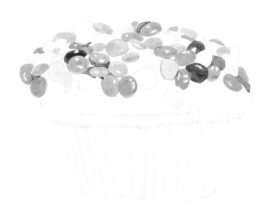

| | 366 | | 335 |

03 在第02步的基础上继续塑造甜点，区分同色甜点之间的色调。

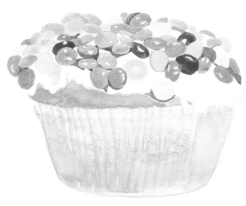

| | 383 | | 307 |

04 用柠檬黄塑造余下甜点，然后用土黄刻画奶油下的蛋糕，蛋糕的质地比较松软，画的时候要体现出这一点。

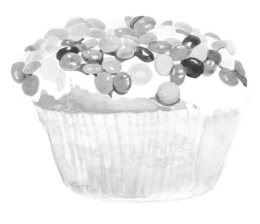
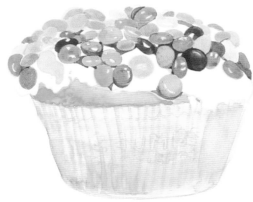

| | 307 | | 383 | | 316 | | 335 |
| 366 | | 354 | |

05 在第04步的基础上加深甜点的暗部。甜点比较小，且分布比较密集，塑造时要处理好甜点的层次关系。

| | 307 | | 383 | | 316 | | 335 |
| 366 | | 354 | |

06 继续深入塑造。甜点的表面比较光滑，抓住甜点的特征进行塑造，同时准确勾画出受光面的形状。

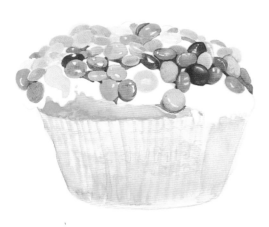
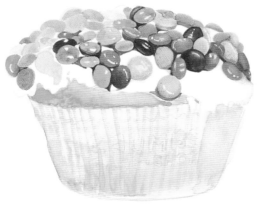

| | 307 | | 383 | | 316 | | 335 |
| 366 | | 354 | |

07 进一步绘制甜点。甜点之间彼此重叠，重叠之处加深暗部，同时对后方的甜点进行虚化。

| | 307 | | 383 | | 316 | | 335 |
| 366 | | 354 | |

08 使用浅蓝、柠檬黄、红橙对最前方甜点进行刻画，同时使用青莲画出甜点下的阴影。

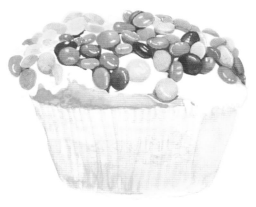

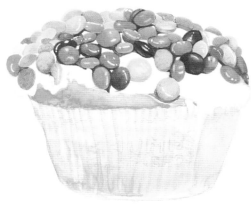

307　　383　　316　　335
366　　354

09 绘制后方甜点时，甜点的色度明显要比前方的浅，这样更能凸显前方的甜点，是一种前实后虚的表现手法。

307　　383　　316　　335
366　　354

10 使用同样的方法继续塑造后方的甜点。同色的甜点之间也会有变化，可以通过叠色控制颜色的色度。

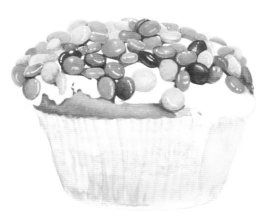

307　　383　　316

11 使用红橙、柠檬黄、土黄画出纸托内的蛋糕，蛋糕与纸托交界处加深笔触，但用笔不要过于生硬，体现出蛋糕柔软的质感。

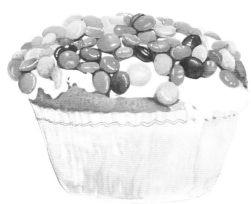

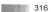

316

12 进一步添加蛋糕上的斑点，斑点的形状应随意一些，不用刻意去表现它们的造型，这样会更加自然、真实。

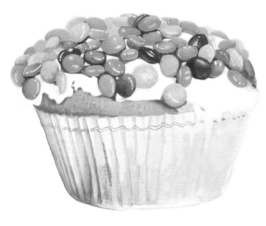

307 383 380 316

13 刻画纸托时，注意纸托表面是有褶皱的，要用线条体现出纸托的褶皱感。

307 383 316

14 纸托是很有意思的，像百褶裙。底部的褶皱更加明显，加深褶皱的暗部，同时提亮亮部，这样立体感更加强烈。

399

15 塑造纸托上方曲线。曲线在褶皱处会发生变化，线条会显得更加随意。

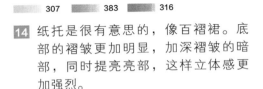

399

16 使用黑色加深纸托的色调。最后对整幅画面进行微调，让甜点看起来更加美味、可口。

6.4 蛋糕

蛋糕的质地松软，其上覆盖着一层巧克力酱，垂下来的巧克力酱是如此诱人，使蛋糕看起来甜美极了。鲜艳可口的樱桃嵌在巧克力酱中，与巧克力酱完美融合在一起。观察垂下来的巧克力酱的纹路，把它塑造得更有真实感。

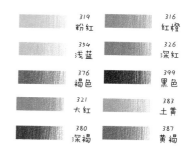

319 粉红	316 红橙
354 浅蓝	326 深红
376 褐色	399 黑色
321 大红	383 土黄
380 深褐	387 黄褐

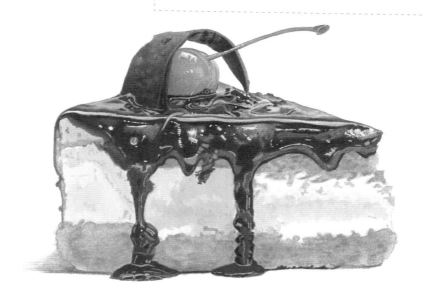

要点解析

在巧克力酱上的红色樱桃让人垂涎欲滴，光滑的巧克力酱裹在蛋糕上。绘画时注意巧克力酱的光泽感及周围环境色在巧克力酱上的体现。

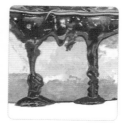

巧克力酱是深色的黏稠液体，它在蛋糕上往下流动，要把握高光处留白处理。把握好巧克力酱的黏稠感及流动感，刻画出巧克力酱在流动时的形体变化。

376

01 用褐色绘制出三角形
蛋糕的大致轮廓。

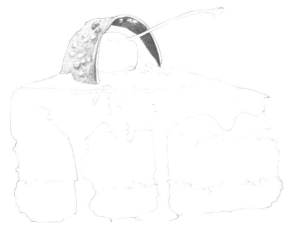

376 380

02 从顶部开始刻画。巧克力上
有较小的凸起的颗粒，先对
巧克力进行整体上色，使用
深褐加深巧克力的暗部。

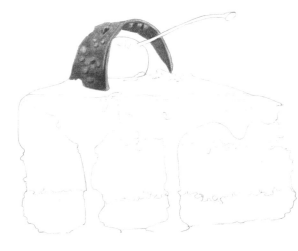

376 383 380

03 在第03步的基础上塑造巧克
力，加深凸起颗粒的阴影，
提高亮部的颜色，与暗部形
成对比。

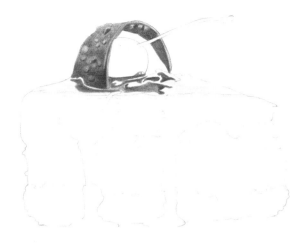

| 376 | 380 | 354 |

04 用深褐勾画出巧克力酱的形状，同时用浅蓝和褐色轻轻地铺设出蛋糕顶层的颜色。

| 321 | 326 | 383 |

05 香甜的樱桃用大红进行体现，同时使用深红加深暗部，受光处做留白处理。用土黄给蛋糕上流淌的奶油上色。

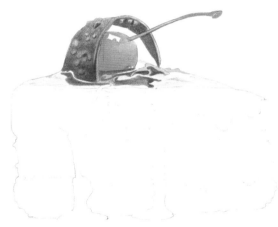

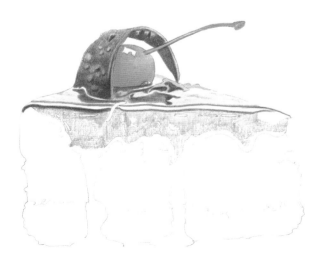

| 387 | 380 | 383 |

06 使用黄褐、土黄、深褐铺设出垂下的巧克力酱的色调，加深巧克力酱垂下部分的边缘线，区分边缘线受光线照射的差异，留出受光面的形状。

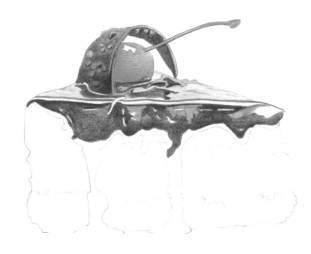

███ 380 ███ 316

07 仔细观察巧克力酱的形状，用深褐和红橙绘制巧克力酱的深浅变化。在边缘、暗面部分，巧克力酱的颜色要暗一些，同时要体现出虚实的变化。

███ 376 ███ 380

08 用褐色和深褐继续刻画垂下的巧克力酱，相对于左侧的巧克力酱，右侧的巧克力酱色调要偏重一些，以此体现两侧巧克力酱的对比。

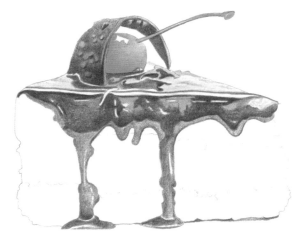

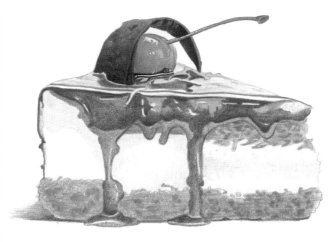

███ 319 ███ 383 ███ 387

09 使用粉红简单涂抹出中间蛋糕的底色，同时使用土黄画出蛋糕的颜色，蛋糕上的小颗粒用黄褐进行加强。

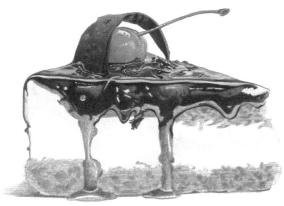

| | 383 | | 316 | | 380 | | 399 |

10 使用深褐反复叠加巧克力酱的颜色，暗部可以使用少量的黑色表现，但不要涂黑。同时，巧克力酱未覆盖之处用红橙进行塑造，也可以加入一些土黄。

| | 316 | | 380 | | 399 |

11 虽然巧克力酱的颜色偏深，但是垂下来的巧克力酱还是非常有光泽感的，看起来很美味，丝毫不会影响蛋糕的口感。要想塑造出巧克力酱的立体感，明暗界线的绘制尤其重要。

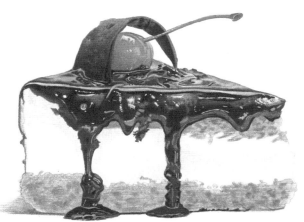

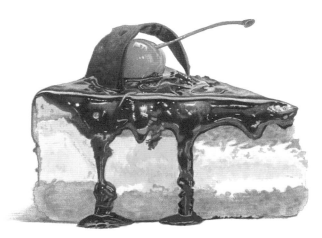

| | 319 | | 383 |

12 绘制中间的夹心蛋糕时，抓住蛋糕质地柔软这一特征进行塑造，蛋糕的边缘参差不齐，绘制边缘时用线要轻松。最后强调画面的颜色，使蛋糕更加立体和具有层次感。

第 7 章
萌宠篇

天使般的大眼睛、湿润的鼻头及小肉爪，这些都是描绘可爱、呆萌宠物的关键。
用色铅笔来描绘你心爱的宠物吧，展现各种充满爱的绘画作品。

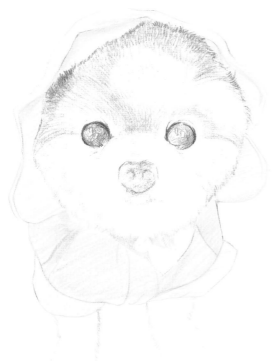

| | 304 | | 383 | | 354 | | 378 |

03 使用浅黄、土黄、浅蓝，画出小狗衣服的整体颜色，分清衣服的亮面与暗面，使用较长的直线进行绘制。用赭石以排小短线的方式丰富额头上的毛发，用土黄照此绘制下巴处的毛发。注意绘制时颜色要有深浅变化，使小狗的脸部更加饱满。

| | 309 | | 378 | | 380 |

04 对头部的毛发进行细致的刻画，着重表现毛发的质感与颜色的深浅变化。可用中黄、赭石、深褐进行刻画。另外，衣服的暗面也可以叠加中黄。

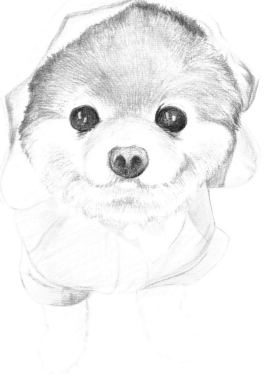

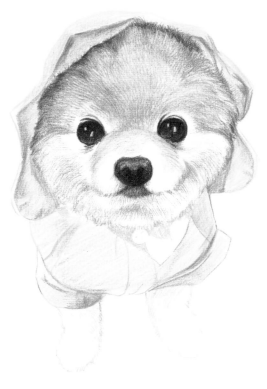

■ 304 ■ 383 ■ 309 ■ 399

05 加深头顶处毛发的整体色调，对帽檐进行形状的细致塑造。用浅黄、中黄、土黄调和进行绘制。用黑色画出嘴部的毛发。

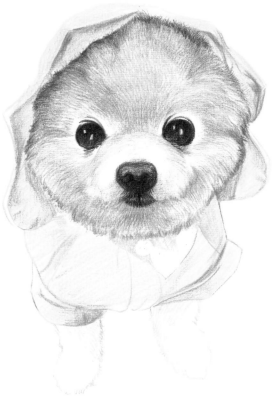

■ 316 ■ 378 ■ 380

06 嘴部的毛发呈较浅的黑色与红橙色，使用赭石、红橙、深褐进行细致的刻画。

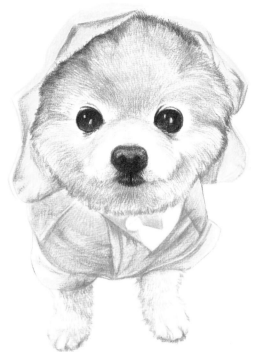

304 383 309

07 用较短的直线对腿部的毛发进行整体塑造，分清亮面与暗面，加深暗面的色调。用浅黄、中黄、土黄绘制。用中黄加深衣服的颜色，用橄榄绿叠加衣褶处的颜色，使衣服的立体感更加强烈。

347 354

08 完善颈部丝巾的绘制。使用天蓝、浅蓝叠加表现。

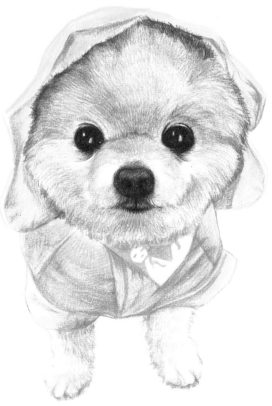

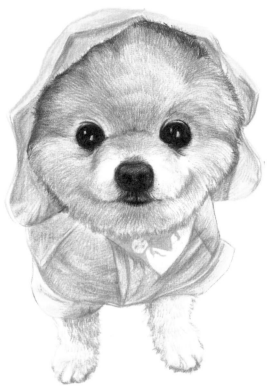

■ 304　　■ 309

09 鼻子上方分布着细小的黄色毛
发，使用叠色的方法对其进行细
致的刻画。

■ 316　　■ 399

10 对鼻子的细节进行刻画，使用
红橙对鼻子的亮部进行细节调
整。用黑色画出胡须。

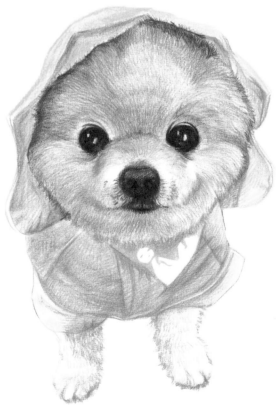

7.3 波斯猫

波斯猫温文尔雅，反应灵敏，善解人意，少动好静，气质高贵。其叫声纤细动听，环境适应能力强。但波斯猫夏天讨厌人们抱它，喜欢独自睡在地板上，是一种高傲的猫，时常让主人觉得不是自己养的它，而是它养的自己。画面中的波斯猫毛发微卷，玩着一个绿色线团，刻画时要把握好画面整体的动态感。

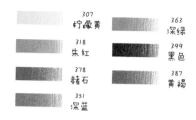

307 柠檬黄
318 朱红
378 赭石
351 深蓝
363 深绿
399 黑色
387 黄褐

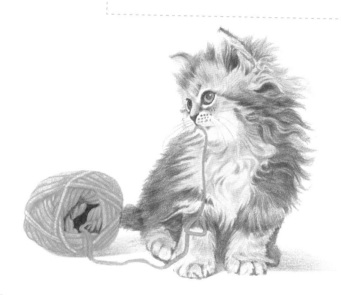

要点解析

波斯猫毛发柔软，绘制浅色绒毛与深色绒毛相交的位置时要细心。根据生长方向绘制毛发，将较浅的位置以留白的方法进行处理。

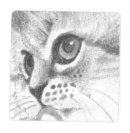

波斯猫脸部五官紧凑，十分乖巧可爱，在绘制眼睛时，亮部要做留白处理，体现出眼睛通透晶莹的质感。波斯猫眼睛周围的颜色较浅，下笔不宜过重。

399

01 对波斯猫和线团的轮廓进行简单的
勒。

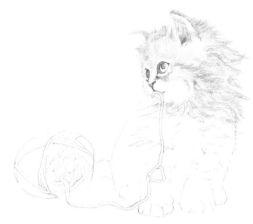

307　378　399

02 用柠檬黄和赭石对波斯猫的头部和
颈部轻轻地绘制。用黑色画出眼睛
和鼻子。

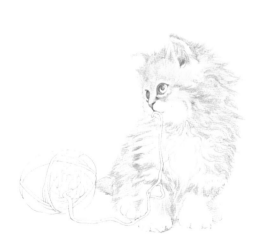

307　378

03 绘制波斯猫的身体颜色，轻轻地为
身体铺设颜色。

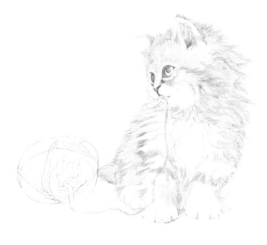

363

04 用深绿对波斯猫嘴中叼着的毛线进行
上色。

███ **399**　██ **378**　██ **351**
███ **307**

05 将波斯猫头部毛发的颜色用赭石叠加，用柠檬黄强调耳朵内侧颜色，并用深蓝绘制波斯猫的眼睛，用黑色加深眼球和眼眶。再用赭石丰富鼻头的颜色。

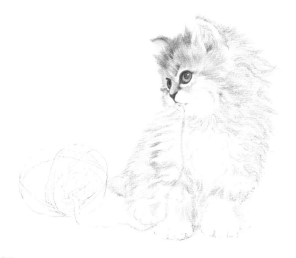

███ **378**

06 用赭石加深波斯猫头部的毛发颜色及鼻子处的点状毛孔颜色。

███ **378**

07 用波浪线笔触绘制头部侧面的长毛。

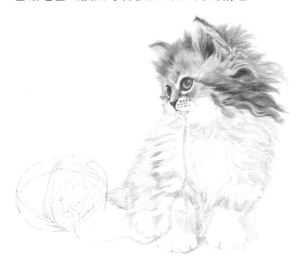

██ 318 ██ 378

08 用朱红对耳朵位置的毛发进行叠色，再用赭石画出向后卷曲的毛发。

██ 378

09 继续对波斯猫右侧的毛发进行叠色，体现出毛发柔软的质感。

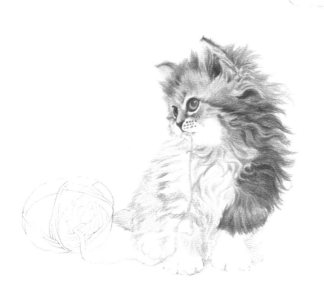

██ 378

10 用同样的方法，接着向下绘制毛发的颜色。

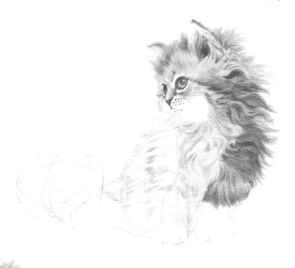

307

11 用柠檬黄对波斯猫前胸的毛发
进行叠色。

378 307

12 绘制波斯猫脚部周围的颜
色，此处颜色较深，要叠
加2～3层赭石。

378 307

13 绘制左侧毛发的颜色，浅色
毛发要先进行留白处理，再
用柠檬黄上色。

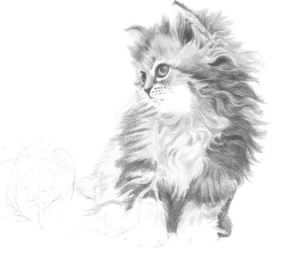

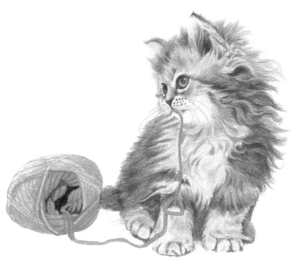

363　399　378

14 用深绿对波斯猫嘴中叼着的
毛线以及地上的线团上色，
掌握好颜色的变化，表现出
线团的立体感。接着用黑色
给线团球芯上色。再用赭石
画出前爪的毛发和脚趾，注
意与上面的柠檬黄毛发部分
要衔接自然。

363　351

15 进一步加深线团的颜色，让线更加
立体，并用深蓝绘制出地面，完善
画面。

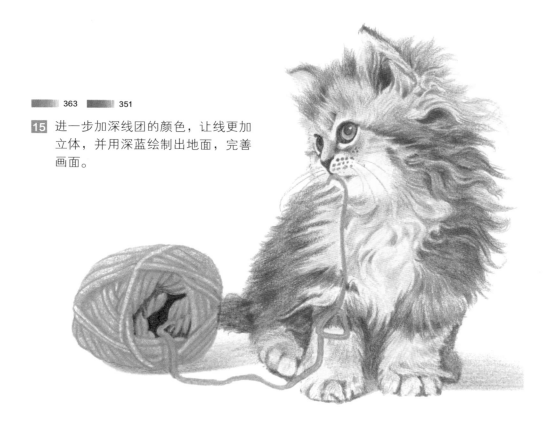

第8章
鸟类篇

鸟类是穿梭在树间和天空中的精灵,也是大自然中一道亮丽的风景线。它们有的小巧灵活,有的歌声悠扬,有的造型优雅、独特,有的颜色亮丽夺目,接下来让我们一起认识并绘制它们吧!

8.1 戴胜鸟

戴胜鸟有醒目的羽冠，直竖时像一把打开的折扇。它们的喙细长而往下弯曲，经常栖息在开阔的田园、郊野的树干上，是有名的食虫鸟。

 318 朱红
 378 赭石
 397 深灰
 399 黑色

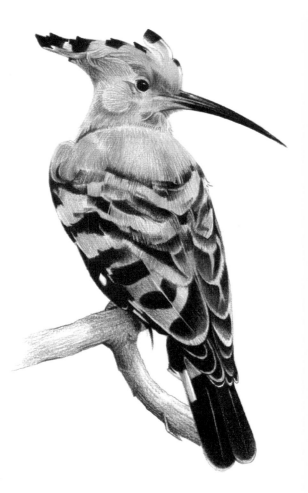

要点解析

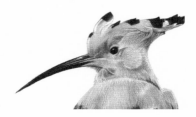

头顶醒目的羽冠与细长而弯曲的喙是戴胜鸟的主要形体特征。其羽冠分布着黑色的斑纹。头部以绯红色为主。

绘制思路

从头部向全身进行绘制，画出大体的颜色，然后对尾部的羽毛进行绘制，最后画出树枝。

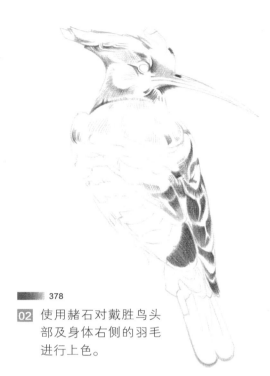

▬▬▬ 378

02 使用赭石对戴胜鸟头
部及身体右侧的羽毛
进行上色。

▬▬▬ 378

01 用流畅的线条勾画出戴胜鸟
的大致轮廓，并确定眼睛、
喙的基本形状。

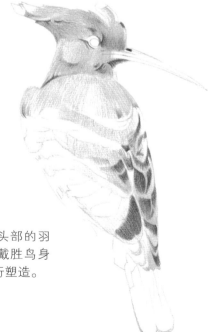

▬▬▬ 318

▬▬▬ 378

03 使用朱红给戴胜鸟头部的羽
毛叠加一层颜色。戴胜鸟身
上的羽毛用赭石进行塑造。

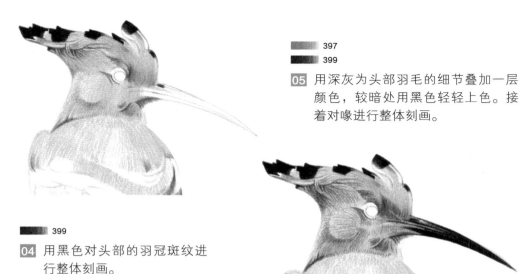

397
399

05 用深灰为头部羽毛的细节叠加一层颜色，较暗处用黑色轻轻上色。接着对喙进行整体刻画。

399

04 用黑色对头部的羽冠斑纹进行整体刻画。

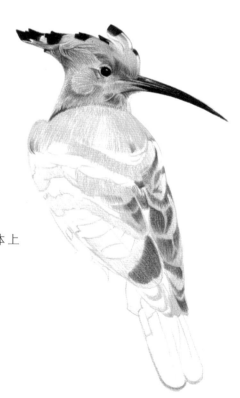

399

06 用黑色对眼睛进行整体上色，留出高光的位置。

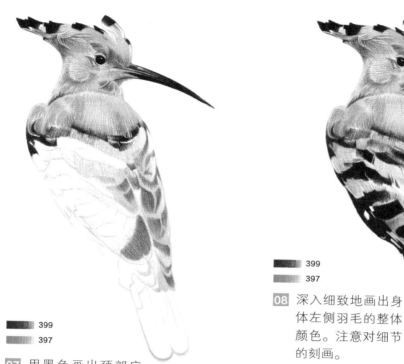

| ■■ | 399 |
| ■■ | 397 |

07 用黑色画出颈部底端及下方羽毛的颜色，再用深灰衔接颈部与身体连接的边缘。

| ■■ | 399 |
| ■■ | 397 |

08 深入细致地画出身体左侧羽毛的整体颜色。注意对细节的刻画。

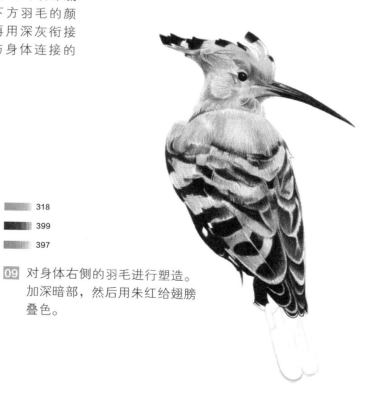

■■	318
■■	399
■■	397

09 对身体右侧的羽毛进行塑造。加深暗部，然后用朱红给翅膀叠色。

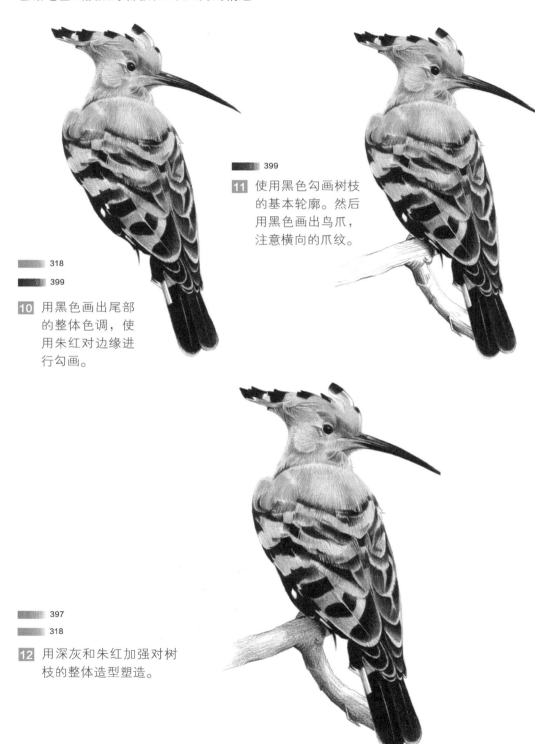

399

11 使用黑色勾画树枝
的基本轮廓。然后
用黑色画出鸟爪，
注意横向的爪纹。

318

399

10 用黑色画出尾部
的整体色调，使
用朱红对边缘进
行勾画。

397

318

12 用深灰和朱红加强对树
枝的整体造型塑造。

8.2 火烈鸟

　　火烈鸟是一种迷人的水禽，以其鲜艳夺目的粉红色羽毛而闻名。火烈有长颈、长腿和弯曲的喙。它们的羽毛主要以粉红色为主，翅膀边缘上呈黑色，尾部是亮红色。火烈鸟的腿呈现灰色，喙是黑色的。

318
朱红

396
灰色

399
黑色

319
粉红

304
浅黄

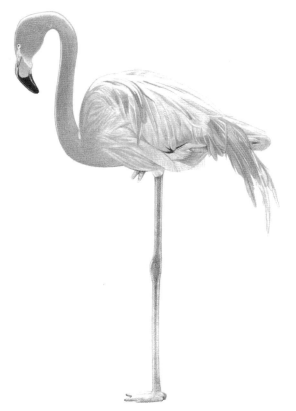

要点解析

　　火烈鸟的头部较小，与颈部形成"S"形。喙尖处分布有黑色的斑纹，喙向内弯曲。

绘制思路

　　本画面整体以红色调为主，从头部慢慢向尾部上色，头部颜色较深，最后对腿和足上色。

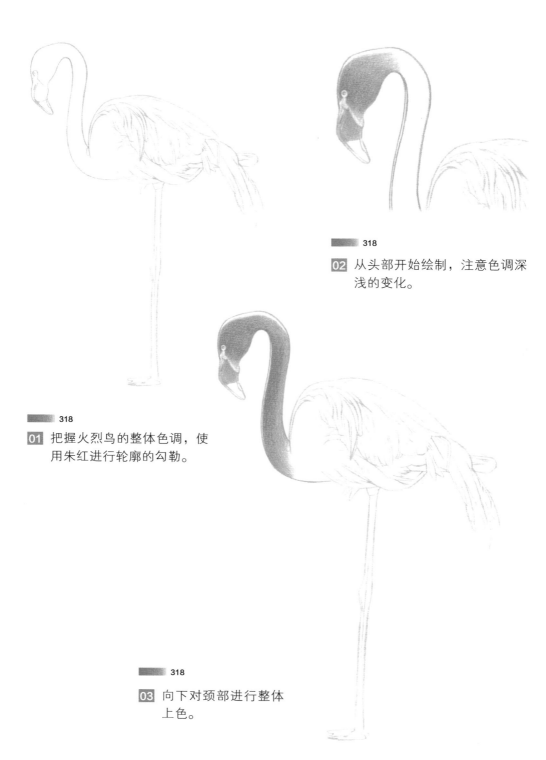

318

02 从头部开始绘制，注意色调深
浅的变化。

318

01 把握火烈鸟的整体色调，使
用朱红进行轮廓的勾勒。

318

03 向下对颈部进行整体
上色。

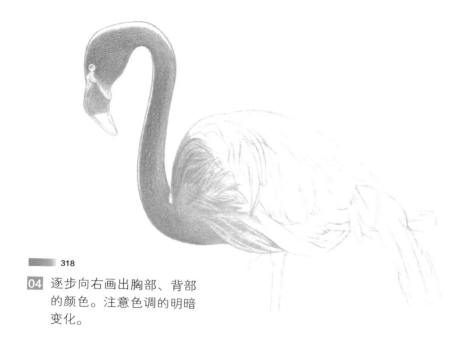

▬▬ 318

04 逐步向右画出胸部、背部
的颜色。注意色调的明暗
变化。

▬▬ 318

05 对翅膀上方较突出的羽毛
进行色调的加深。

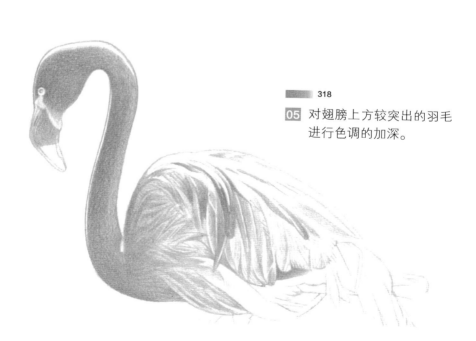

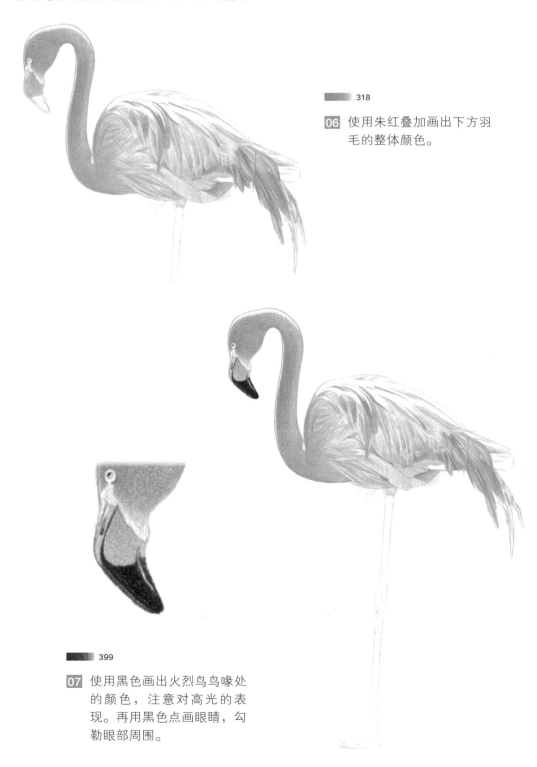

318

06 使用朱红叠加画出下方羽
毛的整体颜色。

399

07 使用黑色画出火烈鸟鸟喙处
的颜色，注意对高光的表
现。再用黑色点画眼睛，勾
勒眼部周围。

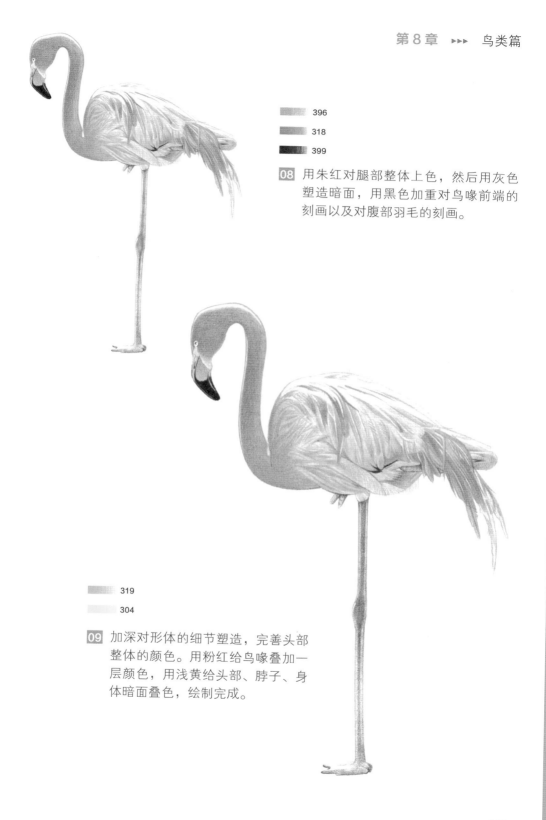

396

318

399

08 用朱红对腿部整体上色，然后用灰色塑造暗面，用黑色加重对鸟喙前端的刻画以及对腹部羽毛的刻画。

319

304

09 加深对形体的细节塑造，完善头部整体的颜色。用粉红给鸟喙叠加一层颜色，用浅黄给头部、脖子、身体暗面叠色，绘制完成。

8.3 鹦鹉

鹦鹉属于鹦形目，羽毛艳丽。鹦鹉是典型的攀禽，有对趾型足，两趾向前两趾向后，适合抓握；鸟喙强劲有力，可以食用硬壳果。鹦鹉毛色鲜艳，常被作为宠物饲养。它们以美丽的羽毛，善学人语的特点，为人们所欣赏。

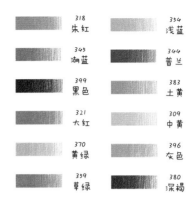

318 朱红		334 浅蓝	
345 湖蓝		344 普兰	
399 黑色		383 土黄	
321 大红		309 中黄	
370 黄绿		396 灰色	
339 草绿		380 深褐	

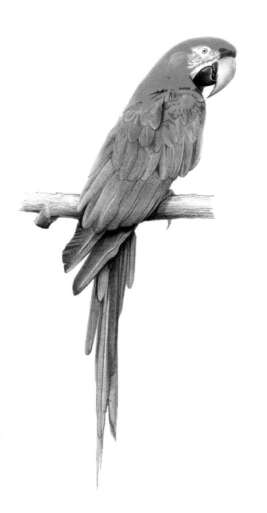

要点解析

鹦鹉头部整体呈红色，渐渐向下至颈部变色。鸟喙呈锥状，上部较下部突出，向内弯曲呈钩状。眼部周围分布有白色的斑纹。

绘制思路

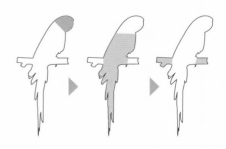

从头部开始进行绘制，逐步向下画出腹部、翅膀、尾部的羽毛颜色。最后再对树枝进行细致的刻画。

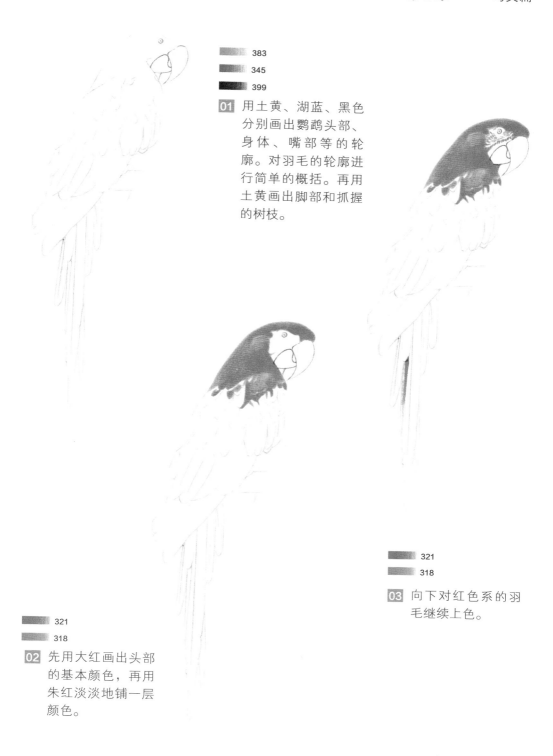

383

345

399

01 用土黄、湖蓝、黑色分别画出鹦鹉头部、身体、嘴部等的轮廓。对羽毛的轮廓进行简单的概括。再用土黄画出脚部和抓握的树枝。

321

318

03 向下对红色系的羽毛继续上色。

321

318

02 先用大红画出头部的基本颜色，再用朱红淡淡地铺一层颜色。

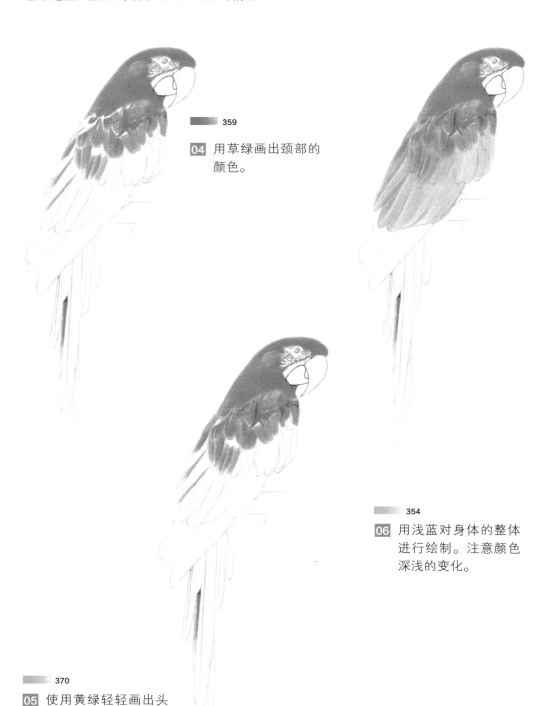

359

04 用草绿画出颈部的
颜色。

354

06 用浅蓝对身体的整体
进行绘制。注意颜色
深浅的变化。

370

05 使用黄绿轻轻画出头
部与颈部衔接处较浅
的花纹形态。

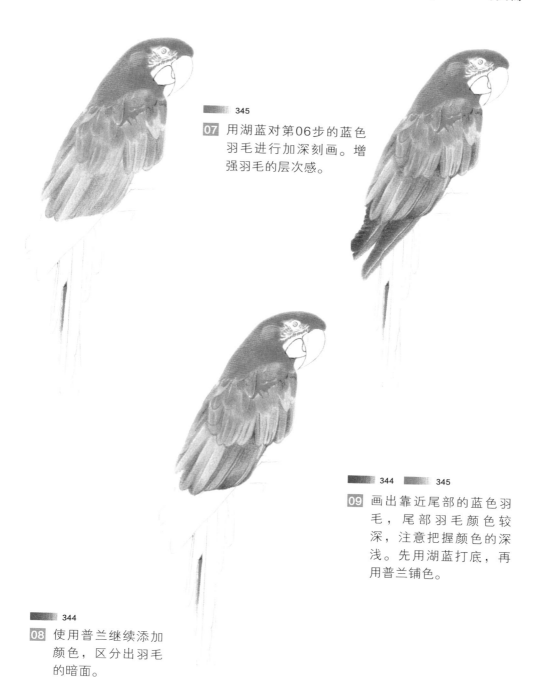

345

07 用湖蓝对第06步的蓝色羽毛进行加深刻画。增强羽毛的层次感。

344 **345**

09 画出靠近尾部的蓝色羽毛，尾部羽毛颜色较深，注意把握颜色的深浅。先用湖蓝打底，再用普兰铺色。

344

08 使用普兰继续添加颜色，区分出羽毛的暗面。

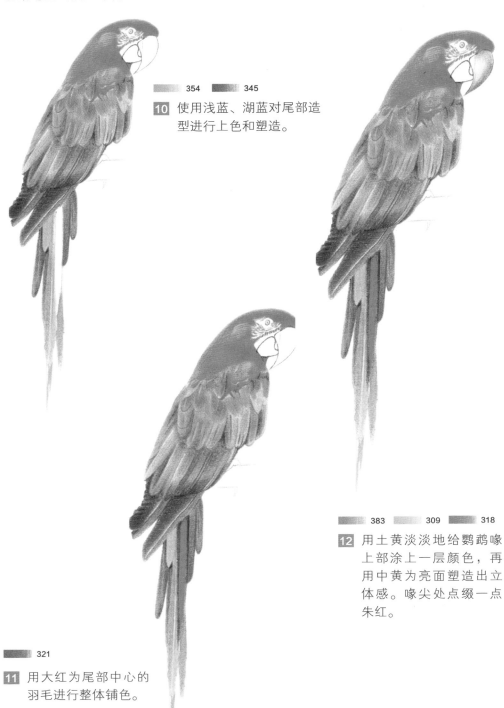

354　　345

10 使用浅蓝、湖蓝对尾部造型进行上色和塑造。

383　　309　　318

12 用土黄淡淡地给鹦鹉喙上部涂上一层颜色，再用中黄为亮面塑造出立体感。喙尖处点缀一点朱红。

321

11 用大红为尾部中心的羽毛进行整体铺色。

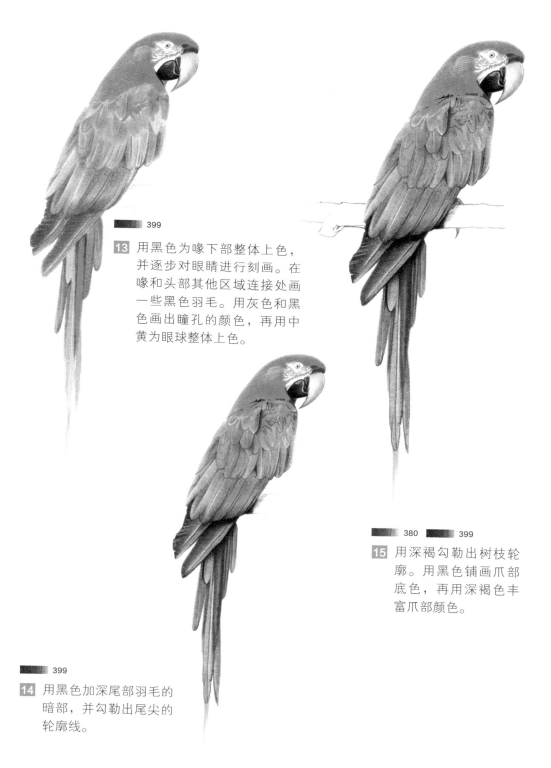

■ 399

13 用黑色为喙下部整体上色，
并逐步对眼睛进行刻画。在
喙和头部其他区域连接处画
一些黑色羽毛。用灰色和黑
色画出瞳孔的颜色，再用中
黄为眼球整体上色。

■ 380 ■ 399

15 用深褐勾勒出树枝轮
廓。用黑色铺画爪部
底色，再用深褐色丰
富爪部颜色。

■ 399

14 用黑色加深尾部羽毛的
暗部，并勾勒出尾尖的
轮廓线。

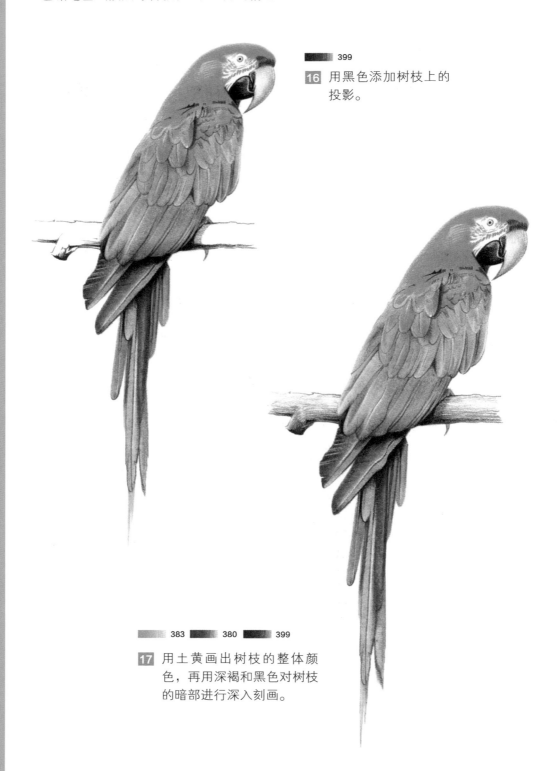

■■■■ 399

16 用黑色添加树枝上的
投影。

■■■■ 383 ■■■■ 380 ■■■■ 399

17 用土黄画出树枝的整体颜
色，再用深褐和黑色对树枝
的暗部进行深入刻画。

8.4 七彩文鸟

七彩文鸟是一种原产于澳大利亚的美丽鸟类，它有五颜六色的羽毛，尾部有两个长长的分叉，就像燕子的尾部一样。一般陆地上的品种主要有绿身粉胸黄头型和绿身粉胸红头型或者绿身粉胸黑头型。七彩文鸟的羽毛颜色极为艳丽，鸟体的有黄、红、蓝、紫、黑、绿及过渡色等，身体较长。

	309 中黄		380 深褐
	354 浅蓝		321 大红
	359 草绿		304 浅黄
	370 黄绿		337 紫色
	318 朱红		383 土黄
	399 黑色		307 柠檬黄

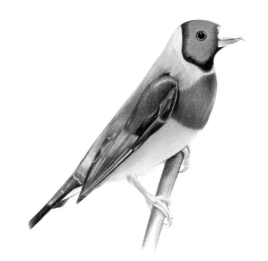

要点解析

七彩文鸟的头部较小，有鲜艳的红色羽毛，颈部分布有蓝色羽毛，胸部分布有紫色羽毛。

绘制思路

本画面从七彩文鸟颜色丰富的身体开始绘制，逐步对头部、腿部及树枝进行细致深入的刻画。

■■■■ 399

01 使用黑色轻轻勾画出七彩文鸟的基本外轮廓。

■■■ 309 ■■ 304

02 画出腹部鲜艳的黄色羽毛，区分亮暗，亮部用浅黄，暗部用中黄。

使用长直线按照羽毛的生长方向对羽毛进行细致刻画。

■■■ 307

03 用柠檬黄对腹部羽毛再次进行整体上色。

■■■ 359

04 用草绿对背部绿色羽毛的区域进行整体铺色。

370 307

05 使用黄绿和柠檬黄对背部的羽毛再次进行
整体上色，使其颜色过渡自然。

380

06 使用深褐轻轻勾勒出翅膀的整体颜色。
加深对暗部的刻画。

颈部的羽毛较短小，使
用短直线进行刻画。

354

07 用浅蓝对七彩文鸟身上蓝色羽毛
的区域进行整体上色。

121

边缘线要尽量虚化，
但不要忽视对形体
的表现。

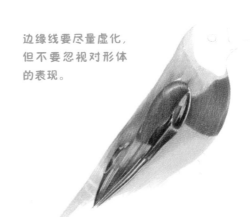

━ 337

08 用紫色画出胸前的羽毛。

注意颜色的过渡与衔
接要自然。

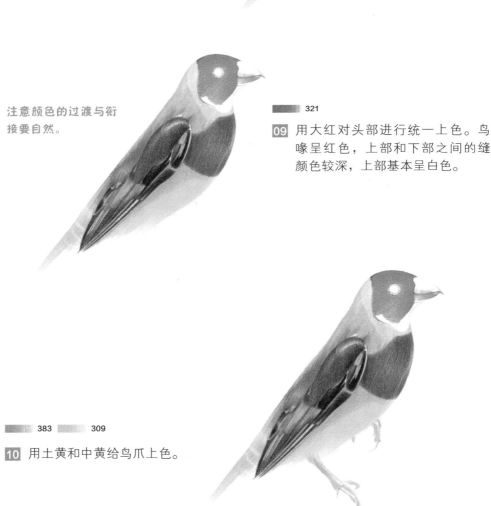

━ 321

09 用大红对头部进行统一上色。鸟
喙呈红色，上部和下部之间的缝
颜色较深，上部基本呈白色。

▬ 383 ▬ 309

10 用土黄和中黄给鸟爪上色。

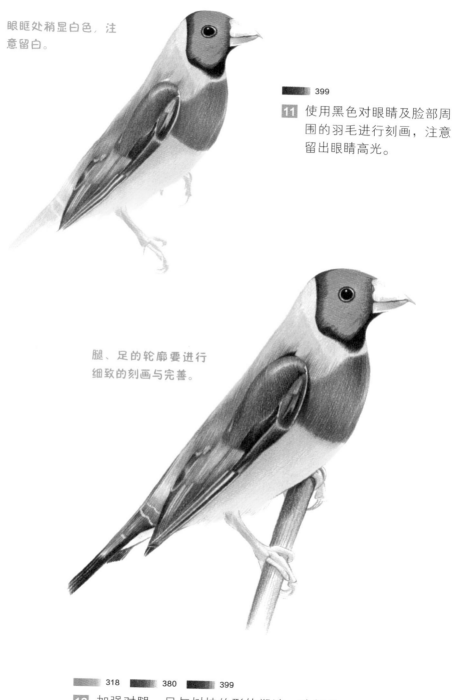

眼眶处稍显白色，注意留白。

399

11 使用黑色对眼睛及脸部周围的羽毛进行刻画，注意留出眼睛高光。

腿、足的轮廓要进行细致的刻画与完善。

318　380　399

12 加强对腿、足与树枝的形体塑造，暗部的色调要加强。

8.5 绿头唐加拉雀

绿头唐加拉雀是一种裸鼻雀。它们栖息在亚热带或热带低地的潮湿森林中，但正受到失去栖息地的威胁。绿头唐加拉雀的数量在10000只以下极为稀有。它们的羽毛色泽鲜艳，体型小巧，翅膀处分布有黑色斑纹，脸部有较明显的黑色斑纹。

372 橄榄绿　318 朱红
399 黑色　397 深灰
339 草绿　344 普兰
370 黄绿　380 深褐
307 柠檬黄

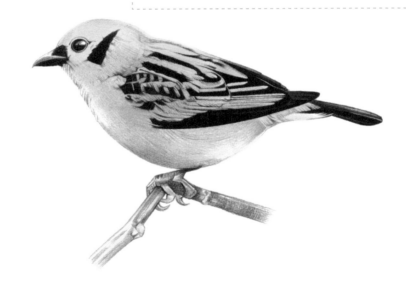

要点解析

绿头唐加拉雀的头小而扁平，眼睛圆润明亮，喙前端尖锐锋利。脸部有突出的黑色羽毛。

绘制思路

把握整体色调，先画出身体整体的羽毛颜色，再向上画出头部的细节，最后画出腿部与树枝的整体颜色。

372

01 勾画出鸟的大致轮廓，用简单的线条表现出整体的体态特征。

359

02 使用草绿为羽毛上一层颜色。

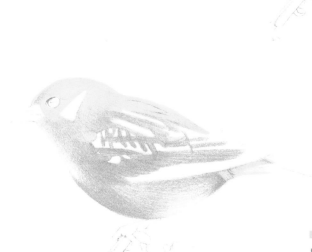

307

03 从头部开始至颈部，使用柠檬黄为羽毛颜色添加一层。

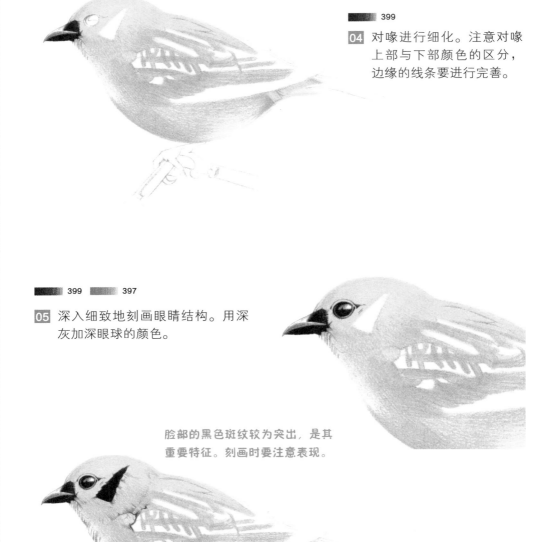

399

04 对喙进行细化。注意对喙上部与下部颜色的区分，边缘的线条要进行完善。

399　397

05 深入细致地刻画眼睛结构。用深灰加深眼球的颜色。

脸部的黑色斑纹较为突出，是其重要特征。刻画时要注意表现。

399

06 画出脸部和颈部的黑色斑纹，注意边缘要进行虚化。